LA

CHAMBRE DE COMMERCE DE MONTPELLIER

A Monsieur le Ministre des Travaux publics

PARIS

IMPRIMERIE CENTRALE DES CHEMINS DE FER

A. CHAIX ET Cie

RUE BERGÈRE, 20, PRÈS DU BOULEVARD MONTMARTRE

1880

LA

CHAMBRE DE COMMERCE DE MONTPELLIER

A Monsieur le Ministre des Travaux publics

PARIS

IMPRIMERIE CENTRALE DES CHEMINS DE FER

A. CHAIX ET C^{ie}

RUE BERGÈRE, 20, PRÈS DU BOULEVARD MONTMARTRE.

1880

LA
CHAMBRE DE COMMERCE DE MONTPELLIER

A Monsieur le Ministre des Travaux publics

Montpellier, le 10 juillet 1880.

Monsieur le Ministre,

Ce n'est pas sans une certaine appréhension que nous avions vu passer la Loi du 18 Mai 1878, qui sanctionnait le rachat par l'État d'un certain nombre de lignes secondaires, principalement dans l'Ouest de la France; mais il s'agissait de Chemins de fer dont l'exploitation était gravement compromise, par suite de la situation financière des Compagnies concessionnaires, et l'intervention momentanée de l'État paraissait indispensable.

Nous disons momentanée, car le Gouvernement, en demandant le rachat de ces lignes, a, lui-même, décliné toute prétention à leur exploitation par l'État, ainsi qu'il en a fait la déclaration à la Tribune de la Chambre :

« Nous n'entendons pas, a-t-il dit, vous proposer de faire
» faire l'exploitation par l'État; c'est tout provisoirement,
» par mesure transitoire, pour ne pas laisser des services en
» souffrance, etc., etc. »

Ce provisoire a duré assez pour montrer au Gouvernement qu'il était nécessaire, pour ne pas exploiter à perte, de

développer le réseau du Littoral-Ouest en se faisant céder par la Compagnie d'Orléans certaines lignes exploitées par elle, et dont l'importance atteint 1,557 kilomètres.

Ces lignes, ajoutées à celles déjà rachetées par l'État, auraient constitué un réseau de 2,781 kilomètres, d'une importance supérieure, par conséquent, à celle de tous nos grands réseaux, sauf le Lyon (1).

Vous aviez jugé, Monsieur le Ministre, que dans ces nouvelles conditions, l'exploitation pouvait être fructueuse, c'est-à-dire ne pas devenir une charge pour le Budget général de la France.

Votre convention avec la Compagnie d'Orléans a été soumise à l'examen de la Chambre des Députés, le 12 février 1880, et renvoyée par celle-ci à une grande commission, appelée la Commission des Chemins de fer.

Si nous nous étions déjà émus, lors du premier rachat, si notre inquiétude a été en augmentant, lors de la présentation de votre demande d'agrandissement du réseau d'État, quelle n'a pas été notre appréhension, en présence du rejet de votre demande par la Commission des Chemins de fer, et de la présentation d'un contre-projet concluant au rachat du réseau *entier* de la Compagnie d'Orléans!

Aussi, avons-nous pensé qu'il était de notre devoir de vous faire connaître notre opinion dans une question qui touche aux plus graves intérêts matériels et moraux du pays.

(1) Fin 1878, la Compagnie du Nord exploitait. 1.619 k.
— L'Est — 1.268
— Le Midi — 2.224
— L'Ouest — 2.676

La Compagnie d'Orléans, après la cession qui fait l'objet de la convention du 12 février 1880, est réduite à 2,777 kilomètres; seul le réseau du Lyon atteint 5,603 kilomètres.

Le projet présenté par vous, Monsieur le Ministre, avait le mérite de former un réseau complet, cohérent, s'appuyant d'une part, sur la Ligne d'Orléans, entre Paris, Orléans, Tours, Poitiers et Angoulême, aboutissant, d'autre part, aux ports de mer situés sur l'Océan, entre Brest et Bordeaux. On pouvait espérer la constitution d'une grande Compagnie qui se serait chargée de son exploitation, sans grever les finances de l'État. Avec l'extension demandée par la Commission des Chemins de fer, l'exploitation n'est plus possible que par l'État lui-même.

La Commission, il est vrai, ne conclut pas à l'exploitation par l'État, mais, simplement, au rachat du réseau entier de l'Orléans, laissant le meilleur mode d'exploitation à trouver.

Or, nous avons vu que, d'après le projet présenté par vous, Monsieur le Ministre, le réseau de l'État aurait atteint un développement de. 2.781 k.

En y ajoutant ce qui serait resté à la Compagnie d'Orléans. 2.777

On arrive au chiffre de. . 5.558 k.
sans tenir compte des lignes en construction, ou ouvertes depuis fin 1878.

D'un autre côté, on est d'accord sur ce fait, que, pour une bonne exploitation, une Compagnie ne doit pas être chargée de plus de 3,000 à 4,000 kilomètres de Chemins de fer. Il n'est donc pas logique de supposer qu'on formerait une Compagnie qui aurait un réseau égal en étendue à celui de la Compagnie de Lyon, c'est-à-dire de plus de 5,000 kilomètres, après avoir détruit la Compagnie d'Orléans.

La conclusion forcée est donc : l'exploitation par l'État.

Quels sont les avantages de l'exploitation par l'État ?

L'expérience des nations voisines a démontré que l'ex-

ploitation par l'État est plus chère que celle faite par les Compagnies :

En Prusse, l'État exploite à 75,53 0/0, les Compagnies à 66,40 0/0
 Belgique, — 67,03 — 56,49 —
 Allemagne, — 66,30 — 58,18 —

Il n'y a pas de raison pour supposer que l'État français ferait mieux que ses voisins.

La Commission des Chemins de fer fait entrevoir un abaissement des tarifs pour les Chemins exploités par l'État; nous avons vu que l'État exploite plus cher que les Compagnies; s'il consentait encore des abaissements de tarifs, il y aurait nécessairement un déficit qui, en fin de compte, devrait être comblé par de nouveaux impôts.

Adoptant, d'ailleurs, sans avoir à les rappeler, tous les considérants développés déjà, notamment par les Chambres de commerce de Bordeaux, Nancy, Marseille et Orléans, nous vous prions instamment, Monsieur le Ministre, de ne pas abandonner le projet présenté par vous, et qui est déjà assez vaste pour faire une expérience qui, nous en avons la conviction, fera abandonner définitivement l'exploitation des Chemins de fer par l'État; et de suivre les traditions des grands États libres comme l'Amérique et l'Angleterre, plutôt que de transformer la France Républicaine en une armée de fonctionnaires au service de l'État, situation destructive de toute initiative privée, remplaçant forcément le progrès par la routine, exposant le Gouvernement à des réclamations continuelles de la part du Commerce et de l'Industrie, qui ont eu recours jusqu'ici, au contraire, à ses bons offices pour obtenir le perfectionnement graduel du service des Compagnies.

L'État exploitant les chemins de fer, le Commerce et l'Industrie devront nécessairement s'adresser aux Députés

et Sénateurs de leur région, pour faire aboutir leurs réclamations. On sait que déjà, actuellement, les sollicitations sont si nombreuses, que beaucoup de Députés ont dû se pourvoir de secrétaires : avec le régime que nous redoutons, il leur faudrait des bureaux !

En combattant l'exploitation des Chemins de fer par l'État, nous n'entendons pas démontrer que celle faite par les Compagnies actuelles est parfaite.

Loin de là ; nous avons eu bien souvent des réclamations à transmettre au Gouvernement ; notre contrée a souffert longtemps de l'insuffisance du matériel et de l'exiguïté des gares; mais, à la suite de démarches incessantes, appuyées par le Gouvernement, cet état de choses est aujourd'hui changé et sensiblement amélioré.

Il en serait de même dans l'avenir. Il y a encore à conquérir une plus grande simplicité et plus d'uniformité dans les tarifs, la suppression des droits de transmission d'une Compagnie à l'autre, surtout lorsqu'il s'agit d'expédition par wagons complets.

Il y a le comptage kilométrique devant se souder entre Compagnies voisines, notamment pour des distances au-dessous de cent kilomètres. Il y aura à faire diminuer le nombre de jours supplémentaires que prennent les Compagnies, lorsqu'il y a lieu de recourir aux tarifs spéciaux, etc., etc. Mais le Gouvernement peut trouver dans les clauses des traités les moyens d'obtenir toutes ces améliorations.

Du reste, les grandes Compagnies de Chemins de fer sont en voie de prospérité, les recettes augmentent d'année en année, situation qui facilitera le redressement des griefs articulés, de même que l'abaissement des tarifs de la petite et de la grande vitesse, surtout lorsque le Gouvernement aura pu supprimer l'impôt qui grève encore celle-ci et qui s'élève au chiffre si lourd de 23 0/0.

En résumé, il faut perfectionner le système d'exploitation existant, ne rien bouleverser, marcher sûrement, ne jamais reculer, laisser la plus grande part à l'initiative privée, restreindre l'action Gouvernementale *directe*, autant que possible, et augmenter d'autant son rôle de surveillance et de contrôle sur les Compagnies.

Se départir de ces principes salutaires, entraînerait inévitablement le Gouvernement sur la pente des rachats successifs, aujourd'hui de l'Orléans, demain de l'Ouest, finalement de tous les réseaux. Après les Chemins de fer, il faudrait racheter même, pour être logique, toutes les industries dont ils sont tributaires.

La France, qui, depuis 1789, cherche à implanter la liberté chez elle, qui s'est donné un Gouvernement Républicain pour s'en assurer la possession définitive, la France n'aurait abouti qu'à créer un État égalitaire, dont les principaux citoyens seraient fonctionnaires du Gouvernement.

Un pareil résultat, elle ne peut l'admettre; car l'expérience est faite : le fonctionnarisme exagéré expose au despotisme.

Telles sont, Monsieur le Ministre, les considérations qui nous ont été inspirées par l'Étude de cette grave question, et que nous avons à cœur de vous soumettre.

Veuillez agréer, Monsieur le Ministre, l'assurance de nos sentiments les plus distingués.

<div style="text-align:right">
Ch. LEENHARDT, *Président*; A.-B. SIMON, DE-ANDREIS, PEYRON, Er. LEENHARDT, Gaston NÈGRE, PAILHEZ-VIDAL, BALDY, J. MAISTRE, PRUNET, Ch. MION, Cyp. CROZAIS.
</div>

IMPRIMERIE CENTRALE DES CHEMINS DE FER. — A. CHAIX ET Cⁱᵉ, RUE BERGÈRE, 20, A PARIS. — 15141-0.

www.ingramcontent.com/pod-product-compliance
Lightning Source LLC
Chambersburg PA
CBHW051534240526
45471CB00019B/1414